How To Draw Eyes :
Pencil Drawings
Step By Step Book

Pencil Drawing Ideas for Absolute Beginners

By Gala Publication

Published By:

Gala Publication

ISBN-13: 978-1515169840
ISBN-10: 1515169847

©Copyright 2015 – Gala Publication

Table of Contents

Anime Eyes

Step 1

Step 2

Step 3

Step 4

Bloodshot Eye

Step 1

Step 2

Step 3

Step 4

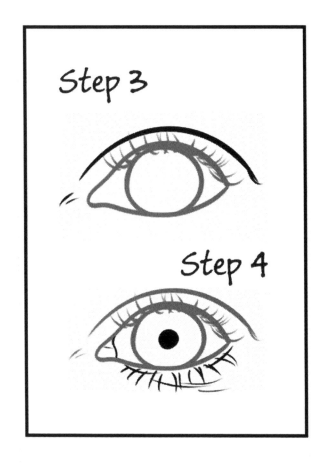

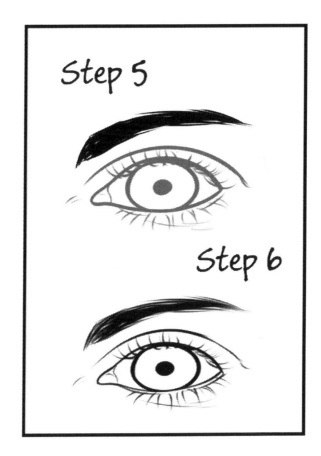

Easy Eye

Step 1

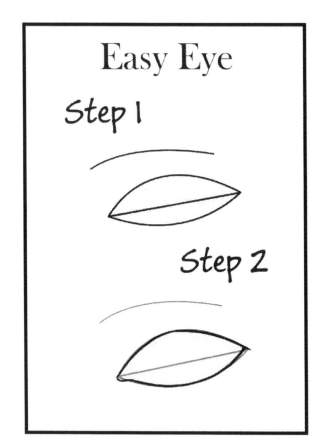

Step 2

Step 3

Step 4

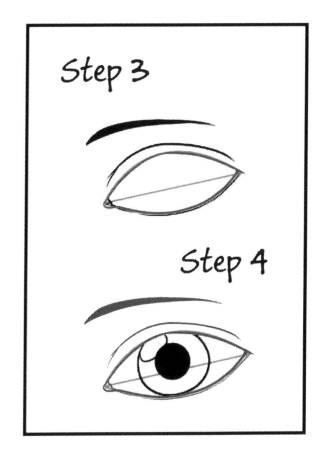

Step 5

Step 6

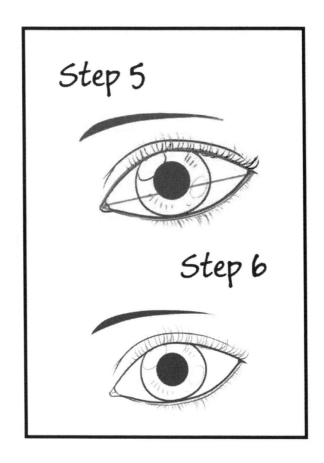

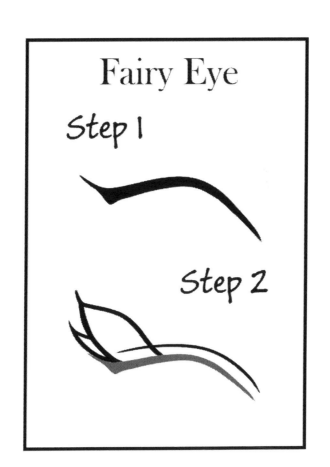

Fairy Eye

Step 1

Step 2

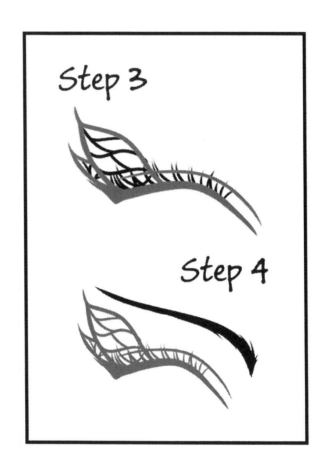

Step 5

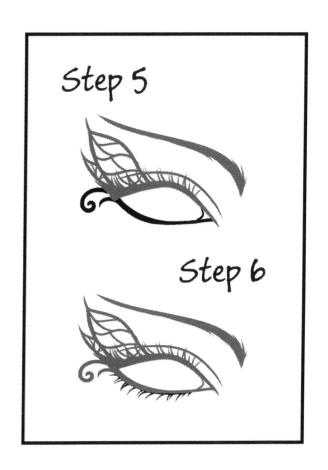

Step 6

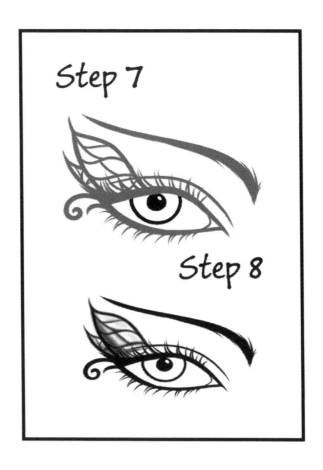

Hypnotic Eye

Step 1

Step 2

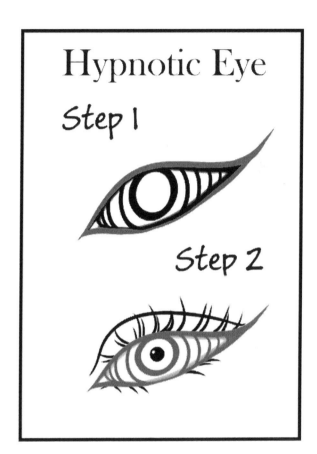

Step 3

Step 4

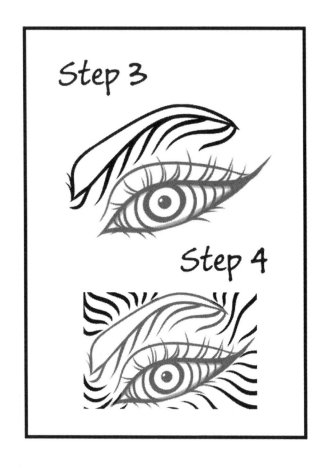

Step 5

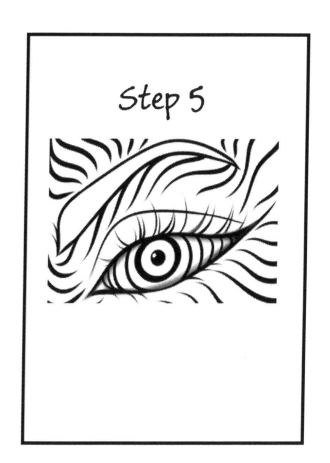

Mermaid Eye

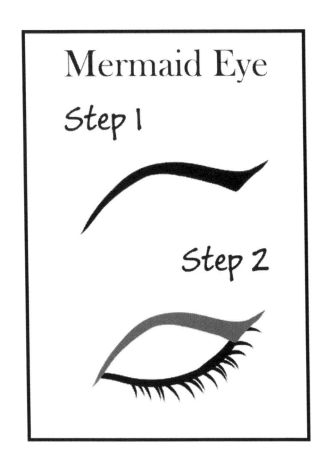

Step 1

Step 2

Step 3

Step 4

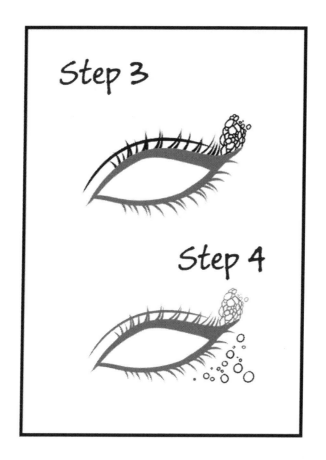

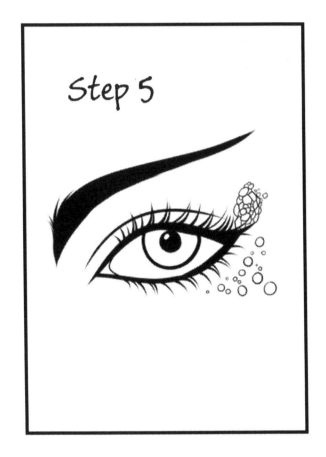

Step 5

Ninja Eyes

Step 1

Step 2

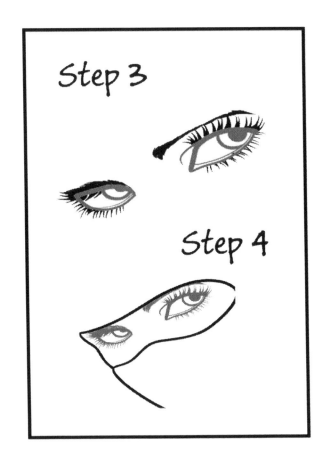

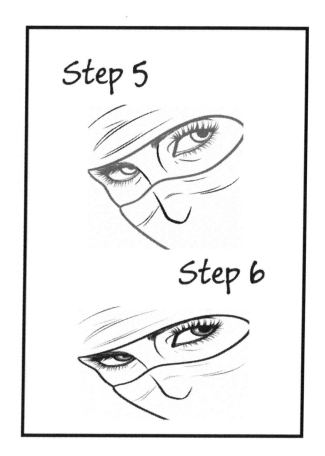

Step 5

Step 6

Step 7

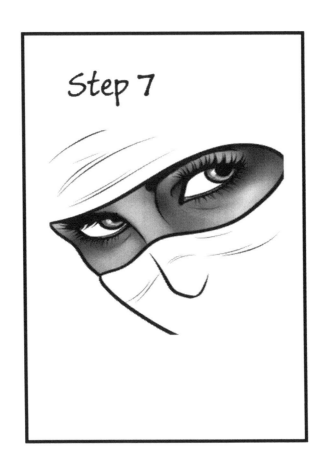

Scary Eye

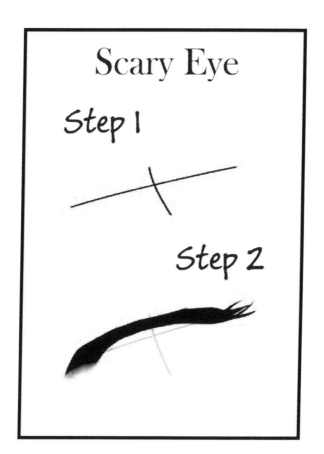

Step 1

Step 2

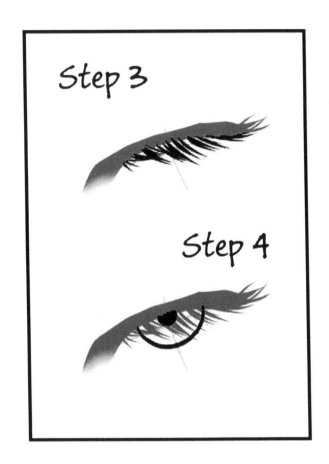

Step 5

Step 6

Step 7

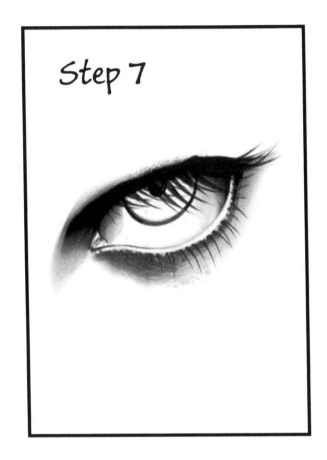

Tribal Eye

Step 1

Step 2

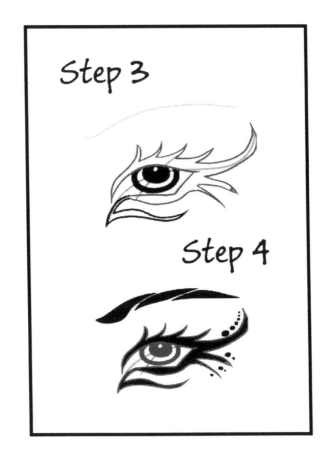

Step 3

Step 4

Step 5

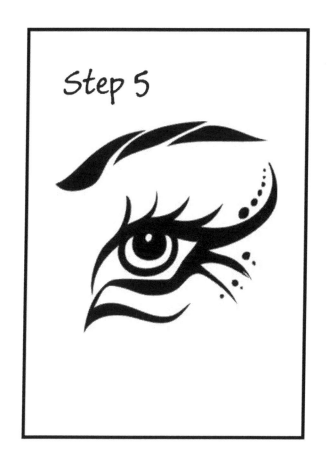

Vampire Eyes

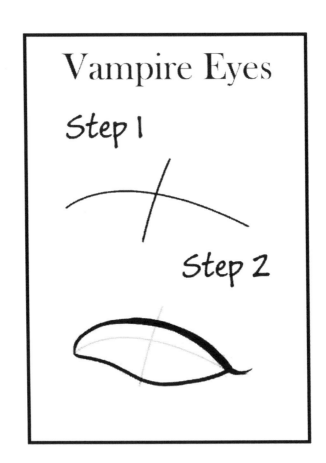

Step 1

Step 2

Step 3

Step 4

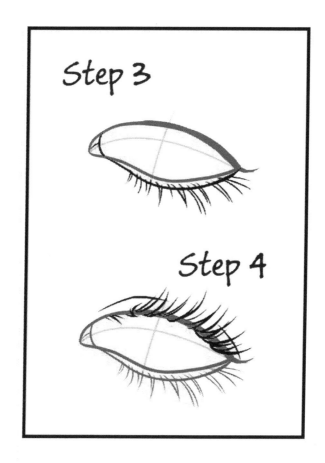

Step 5

Step 6

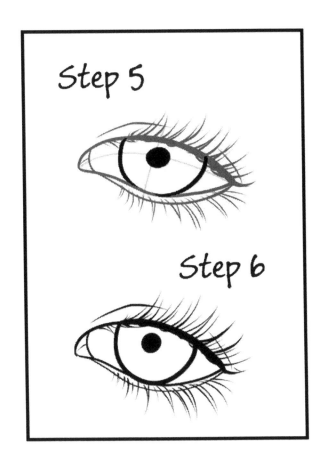

Made in the USA
Monee, IL
17 April 2021

66073785R00022